CATALOGUE

DE TABLEAUX

ET

DESSINS

Offerts au profit des Victimes

DES 27, 28 ET 29 JUILLET 1830.

LE PRÉSENT CATALOGUE SE TROUVE
À LA SALLE D'EXPOSITION, AU LOUVRE,
CÔTÉ DE LA RUE DU COQ.

PRIX : 50 CENTIMES.

CATALOGUE
DE TABLEAUX
ET
Dessins modernes,

DONT L'EXPOSITION,

AU PROFIT DES VICTIMES DES 27, 28 et 29 JUILLET,

AURA LIEU AU LOUVRE,

SALLE DE LA SOCIÉTÉ DES AMIS DES ARTS,

Tous les jours, à partir du jeudi 16 septembre 1830, de dix heures du matin à quatre heures du soir, jusqu'aux premiers jours d'octobre, époque à laquelle ils seront vendus aux enchères, également à leur profit.

LA VENTE SERA FAITE

Par MM. { PETIT, Commissaire-Priseur, rue des Jeûneurs, n°. 1 ; MOYON, marchand de Tableaux, rue de l'Université, n°. 5.

Toutes les classes de la société se sont empressées à concourir au soulagement des braves, aux efforts desquels la France doit la conquête de sa liberté.

Un grand nombre d'Artistes les plus distingués, après avoir fait, dans les mémorables journées de juillet, leur devoir de bon citoyen, et payé leur dette à la patrie, ont résolu de concourir au soulagement des blessés au moyen d'une exposition et de la vente de leurs ouvrages.

Ils ont, en quelques jours, improvisé une collection de Dessins et de Tableaux dont le produit sera versé dans les caisses de la souscription nationale.

Une Commission d'Artistes surveille la recette que produira l'exposition; la vente qui suivra sera faite par Me. Petit, commissaire-priseur, et M. Moyon, expert, qui ont offert leurs soins désintéressés, et qui ont été chargés de réaliser cette généreuse entreprise.

Nous espérons que tout le monde secondera leurs efforts, et que le patriotisme saisira cette nouvelle occasion de prouver tout l'intérêt qu'inspirent ceux à qui nous devons l'affranchissement de notre patrie.

CATALOGUE
DE TABLEAUX
ET
Dessins modernes

ANONYME.

1 Homme du peuple sur une barricade.

BARBOT,
Rue Cadet, n°. 11.

2 Vue prise à Trouville, en Normandie.

Léon COGNIET,
Rue Grange-Aux-Belles, n°. 9.

3 Le Drapeau; histoire abrégée de la révolution de 1830. Esquisse.

Amélie COGNIET,
Rue Grange-Aux-Belles, n°. 9.

4 Retour de l'Ambulance. Jolie esquisse.

Mlle. DECRET,
Rue de Vaugirard, n°. 102.

5 Divers Objets, à l'usage de dame, posés sur le marbre d'un guéridon.

DURUPT,

Rue de Furstemberg, n°. 8 bis.

6 Allégorie.

JOLIVARD,

Boulevard Saint-Martin, n°. 59.

7 Étude de Grés à Fontainebleau.

C. MISBACH fils,

Rue Neuve-Saint-Etienne, n°. 18, quartier du Jardin des plantes.

8 Dion.

A la suite d'une sédition excitée contre lui par Héraclides, Dion se retira, avec ses troupes athéniennes, sur les terres des Léontins, plutôt que de se maintenir au pouvoir en répandant le sang de ses concitoyens !...

Nyptius, capitaine de Denis le tyran, profitant une nuit de l'absence de Dion, saccage et incendie la ville de Syracuse; Héraclides, blessé dans le combat, envoie son frère et Théodote, son oncle, supplier Dion de venir au secours de la ville. Ce dernier, sacrifiant toute haine personnelle au désir de sauver sa patrie, exhorte ses

Athéniens à le suivre pour délivrer Syracuse. Ce qu'ils firent.

(Plut., *Vie de Dion*.)

Tableau de trois pieds de largeur sur deux pieds six pouces deux lignes de hauteur.

M^{lle}. PAGÈS,
Rue de l'Abbaye, n°. 3.

9 Une jeune Femme soutient son fils qui vient d'être atteint d'une balle, et jure de venger sa mort. Épisode du 29 juillet.

Ch. RAUCH,
Rue de Cléry, n°. 34.

10 Effet de Soleil levant. Tableau terminé d'après nature.

Alphé REGNY,
Rue de Latour-d'Auvergne, n°. 6.

11 Un Matelot normand.

ROUGET,
Rue de Richelieu, n°. 38.

12 Un Soldat de la ligne quitte son rang pour se jeter dans les bras de son frère sur qui il allait faire feu, et se retire en faisant un geste d'horreur.

13 Un Garde royal, baigné de larmes, presse la main de son père qu'il vient de recon-

naître parmi les ouvriers tués par le feu de son bataillon, et brise de désespoir son sabre sous ses pieds.

VAFLARD,

Rue Croix-des-Petits-Champs, n°. 43.

14. *Il s'est assis là, grand'mère.* Sujet tiré de la chanson de Béranger.

VANDERBURCH,

Rue Saint-Jacques, n°. 161.

15 Vue prise à Voreppe, en Dauphiné. Esquisse d'après nature d'une grande vérité.

DESSINS ET AQUARELLES.

ALIGNY,

Rue des Beaux-Arts, n°. 5.

16 Vue de Santo-Benedetto, à Subiaco. Dessin au crayon, largement touché et d'un bel effet.

SAINT-AULAIRE,

Rue de Savoie, n°. 1.

17 Entrée du Port de Saint-Valery en Caux. Étude à la sépia faite d'après nature.

ASSELINEAU,
Rue de la Planche, n°.

18 Vue prise aux environs de Madrid. Aquarelle d'après nature.

BARBIER,
Rue des Sept-Voies, n°. 7.

19 Moulin à eau, aux environs de Paris.
20 Porte extérieure d'une Église.

M^{lle}. Victoire BARBIER,
Rue des Sept-Voies, n°. 7.

21 Intérieur de Cloître, à la sépia.

BARBOT,
Rue Cadet, n°. 11.

22 Vue prise à Honfleur. Jolie dessin à l'encre de Chine.

J.J. De BEZ,
Rue Bergère, n°. 6.

23 Moulin de Laschiar, près Cambo (Pyrennées). Charmant dessin, plein de finesse et d'esprit.

Eug. BLERY,
Rue Christine, n°. 5.

24 Intérieur de Carrières à Belleville. Dessin à la sépia.

25 Vue prise aux environs de Florac.

BOISSEAU,
Impasse Saint-Dominique-d'Enfer, n°. 6.

26 Études d'arbres au crayon noir.

BORDIER,
Rue du Roi de Sicile, n°. 28.

27 Un Garçon boulanger porte à la tête d'un bataillon de ligne le cadavre d'une femme qui vient d'être percée d'une balle, et leur reproche leur funeste obéissance; les Soldats reculent d'horreur à la vue de leur victime. Épisode du 28 juillet.

Bove. D'ORCHWILLERS père,
Rue de l'Université, n°. 25.

28 Souvenir de Suisse. Jolie sépia. Les lointains sont d'une légéreté admirable, la perspective aérienne y est bien entendue.

Amédée BOURGEOIS,
Quai Malaquais, n°. 3.

29 Restes du Temple de la Concorde et de celui

de Jupiter - Stator, à Rome; à droite on aperçoit le Capitole.

BOURGEOIS père,
Quai Malaquai, n°. 3.

30 La Villa Belloni Razzia, aux environs de Gênes. Joli dessin au bistre.

CASSAS (*feu*).
Dessin donné par M. Bourgeois père, quai Malaquais, n°. 3.

31 Le Château de Pau. Dessin au bistre et à l'encre de Chine.

CURTY,
Rue des Quatre-Vents, n°. 30.

32 Des Citoyens de toutes les classes portent sur leurs épaules un brave, blessé le 29 juillet.

Stanislas DARONDEAU,
Rue des Enfans-Rouges, n°. 2.

33 La Dame des Belles-Cousines.

A. DEBACQ,
Rue de l'Université, n°. 119.

34 Un Bravo, blessé dans une de nos glorieuses journées, a recueilli chez lui son frère,

soldat de la garde royale, frappé en obéissant aux ordres de ses chefs. Le militaire semble exprimer à son frère combien il avait été malheureux de n'avoir pu s'unir aux défenseurs de la liberté.

DESAINS,

Rue Cassette, n°. 8.

35 La Ville de Paris foudroie le Despotisme, l'Ignorance et la mauvaise Foi.

Le Despotisme tombe avec les chaînes qu'il destinait aux peuples, la mauvaise Foi cherche encore à prêter serment, l'Ignorance s'appuie sur un précipice.

(Le signe du lion indique le mois de juillet.)

DEVERIA,

Rue de l'Ouest, n°. 34.

36 Groupe de Petites Filles jouant avec des fruits. Sépia pleine de grâce.

DRULIN,

Rue des Petits-Augustins, n°. 15.

37 Vue d'un Lac. Étude faite dans les Vosges; paysage à l'aquarelle bien touché, et offrant un espace immense.

DUMÉE,

Peintre-décorateur du théâtre de Rouen.

38 Vue prise aux environs de Rouen. Dessin à la sépia.

DUPLAT,

Rue de la Harpe, n°. 78.

39 Vue prise aux environs de Versailles.

FINART,

Rue Amelot, n°. 38.

40 *Journée du 28 juillet.* — Des Lanciers chargeant sur la place de l'Hôtel-de-Ville, sont repoussés par le Peuple.

41 *Journée du 29 juillet.* — Le 53e. Régiment de ligne, après avoir refusé de tourner ses armes contre la population parisienne, est ramené en triomphe à sa caserne, escorté par le Peuple et par la Garde nationale.

Ces deux aquarelles sont pleines d'action, les détails en sont très soignés.

FRANQUELIN,

Quai d'Anjou, n°. 25, Ile Saint-Louis.

42 L'Amant heureux. Dessin à l'estompe rehaussé de blanc.

FURET,

Rue de Grammont, n°. 5.

43 Vue intérieure de l'Église Notre-Dame.

GINTRAC,

Rue des Beaux-Arts, n°. 15.

44 Épisode du 28 juillet : « *Ils l'ont voulu!* »

GERONO (M^{lle}.)

Rue du Gros-Chenet, n°. 11.

45 Joli Bouquet de Fleurs à l'aquarelle.

GIRARD,

Rue Neuve-Chabrol, n°. 8.

46 Étude d'après nature dans les environs de Grenoble (Dauphiné).

GUÉ,

Rue de Buffaut, n°. 10.

47 Intérieur de Village. Fort beau dessin à l'aquarelle, d'un bel effet et plein de vérité.

GUILLON (M^{lle}. NANINE),

Rue Montholon, n°. 24.

48 Charmant Bouquet d'œillets, de laurier-rose double, de pensées et de bluets.

Il est difficile de toucher avec plus de délicatesse et de mieux imiter la nature.

GUYOT,
Rue Vieille-du-Temple.

49 Vue de Suisse. Joli dessin à la gouache.
50 Petit Cul-de-Lampe à la sépia.

HUBERT,
Offert par M. Gauvin, rue du Faubourg-St.-Martin, n°. 87.

51 Vue prise à Vorreppe (Dauphiné), Cabane de Paysans. Sépia pleine d'effet, et touchée avec un rare talent.

JOLLIVET,
Rue des Saints-Pères, n°. 12.

52 Une jeune Femme plante sur une barricade le Drapeau tricolore, pour exciter le courage des Défenseurs de la Liberté.

JUSTIN,
Rue de Bondy, n°. 64.

53 Vue prise à Harfleur.

LAPITO,
Rue Beauregard, n°. 47.

54 Vue prise aux environs de Bâle, en Suisse. Aquarelle d'un ton très vigoureux.

LATIL,

Quai de la Cité, n°. 23.

54 *bis.* Tête d'étude au crayon.

LAVAL (P.-L. DE),

Rue de Courcelle, n°. 16.

55 Saint Maximilien et saint Bonose. Dessin du tableau appartenant à l'École polythecnique.

LEBOULANGER,

Rue de Vaugirard, n°. 60.

56 Quentin Durward après avoir suivi son guide jusque dans la prairie, l'aperçoit causant avec des brigands.

LEBRUN (Mlle.),

Rue des Capucines, n°. 9.

57 Dessin sur papier bleu. Étude d'après nature à Tivoli.

LEPRINCE (Gustave),

Rue Bellefond, n°. 14.

58 Intérieur d'un Village. Dessin à la sépia.

LEPRINCE (Léopold),

Rue Bellefond, n°. 14.

59 Moulin à eau. Sépia pleine de vigueur et touchée avec esprit.

60 Des Blanchisseuses. Aquarelle.

LEVASSEUR,

Rue Serpente, n°. 10.

61 Une immense quantité de personnes de toutes les classes entourent avec recueillement l'endroit où ont été déposés les restes des Braves qui ont pris le Louvre. Ce dessin est l'original de la lithographie qui vient d'être publiée.

LEVÉE,

Rue de Sèvres, n°. 31.

62 Jolie aquarelle : Côtes de France, à marée basse.

MÉNAGEOT (feu),

Offert par M^{lle}. Lebrun, rue des Capucines, n°. 9.

63 L'Amour désarmé. Joli dessin à la plume.

64 L'Espérance nourrissant l'Amour.

NOEL,

Rue Sainte-Hyacinthe-Saint-Michel, n°. 2.

65 Vue des côtes de Brest et du fort de Minon. Plusieurs barques viennent se réfugier sous le canon du fort, qu'un brick de guerre anglais cherchait à dépasser en poursuivant une embarcation de pêcheurs bretons (1811).

ORSCHWILLER (Hyacinthe d'),

Rue de l'Université, n°. 25.

66 Taureau dans une étable ; jolie aquarelle pleine de vérité et d'un bel effet.
67 Moutons au repos dans une pâture.

PETIT,

Rue de Seine-Saint-Germain, n°. 16.

68 Baraque de pêcheurs à Honfleur.
69 Paysage à l'aquarelle.
70 Vue prise sur la route d'Évreux (mine de plomb).

PIGAL,

Rue de l'Homme-Armé, n°. 2.

71 Un jeune ouvrier blessé le 29 juillet, est rap-

porté à son domicile sur les épaules d'un de ses camarades; la vue de sa vieille mère semble ranimer ses forces et le rendre glorieux de ses blessures.

RAUCH (Charles),
Rue de Cléry, n°. 34.

72 Vue de la Rade de Toulon prise des hauteurs d'Hyères.

RENOUX,
Rue des Beaux-Arts, n°. 15.

73 Liard (André), maçon, âgé de 34 ans, né à Lépic (Creuse), blessé le premier, rue Saint-Honoré, est porté à l'Hôtel-Dieu.

« Paris entendit son cri de douleur;
» on jura de le venger : il le fut..... et
» la France est libre. »

RICHER (M^{lle}. Adèle),
Au Jardin-des-Plantes.

74 Joli bouquet de geranium peint avec beaucoup de talent.

RICOIS,
Quai Voltaire, n°. 5.

75 Vue du lac Majeur, aquarelle touchée avec légèreté et pleine d'harmonie.

ROEHN (Adolphe),
Rue de l'Université, n°. 59.

76 Sur la place de la Bourse une jeune fille bravant la grêle des balles royales, se jette la première sur une pièce de canon; son courage héroïque est couronné de succès. Conduite à l'Hôtel-de-ville, elle est placée sur un fauteuil, et couverte de lauriers, elle est portée en triomphe au milieu de l'enthousiasme que produit le récit de cette belle action.

ROEHN (Alphonse),
Rue de Grenelle, n°. 59.

77 Un des élèves de l'École polytechnique vient d'être tué dans les appartemens des Tuileries. Son corps, relevé avec respect par ceux qu'il avait conduits à la victoire, est déposé sur le siége même du trône royal, et couvert de lambeaux de crêpe rassemblés au hasard. Il y est demeuré jusqu'à ce que son frère et quelques autres personnes de sa famille soient venus réclamer ses glorieux restes.

SPINDLER,
Rue du Cloître-Saint-Benoît, n°. 17.

78 Des Nymphes ont profité du sommeil d'un Faune qu'elles ont trouvé endormi, pour

lui lier les bras derrière le dos. Pendant qu'elles s'amusent de son embarras, elles sont surprises par d'autres Faunes, qui s'approchent à travers les roseaux.

(*Idile de Gesner.*)

THUROT (M^{me}.),

Rue de Rivoli, n°. 18.

79 28 *Juillet.*— Une balle, entrée par une mansarde, a blessé mortellement, auprès du berceau de son fils, la femme d'un ouvrier qui est allé combattre avec les défenseurs de la charte.

VALLON DE VILLENEUVE,

Quai d'Orsay, n°. 3.

80 Costumes de Berne et Lucerne en Suisse. Sépia pleine de finesse et de grâce.

VAN DERBURCH,

Rue Saint-Jacques, n°. 161.

81 Étude d'après nature à Pont-en-Royans (Dauphiné).

VITASSE (L.).

82 Moulin à eau près Saint-Quentin en Picardie.

VERNET (Lauset),
Rue Montmartre, n°.

83 Vaches dans un pâturage. Jolie aquarelle d'une jolie couleur.

84 Chèvres dans un pré, près d'un village.

WATELET,
Rue Neuve-des-Bons-Enfans, n°. 29.

85 Souvenirs de la Suisse. Jolie aquarelle; les eaux sont pleines de transparence.

WYLD (W^m.),
A Épernay (Marne).

86 Jolie Marine pleine de transparence et de mouvement. Ce dessin est un nouvel hommage rendu à la cause de la Liberté.

IMPRIMERIE DE PIHAN DELAFOREST (MORINVAL),
RUE DES BONS-ENFANS, n°. 34.

www.ingramcontent.com/pod-product-compliance
Lightning Source LLC
Chambersburg PA
CBHW030129230526
45469CB00005B/1871